颜真卿楷书集字 成语描摹

李文采 编著

古帖新篇

图书在版编目（CIP）数据

颜真卿楷书集字.成语描摹/李文采编著.——杭州：浙江人民美术出版社，2020.11
ISBN 978-7-5340-8380-8

Ⅰ.①颜… Ⅱ.①李… Ⅲ.①楷书—碑帖—中国—唐代 Ⅳ.①J292.24

中国版本图书馆CIP数据核字(2020)第187463号

责任编辑　褚潮歌
责任校对　郭玉清
责任印制　陈柏荣

颜真卿楷书集字：成语描摹

李文采 / 编著

出版发行	浙江人民美术出版社
地　　址	杭州市体育场路347号
电　　话	0571-85105917
经　　销	全国各地新华书店
制　　版	杭州真凯文化艺术有限公司
印　　刷	杭州捷派印务有限公司
开　　本	787mm×1092mm　1/16
印　　张	6.375
字　　数	20千字
版　　次	2020年11月第1版
印　　次	2020年11月第1次印刷
书　　号	ISBN 978-7-5340-8380-8
定　　价	22.00元

如发现印装质量问题，影响阅读，请与出版社营销部联系调换。

浙江人民美术出版社

爱憎分明、不言而喻、今非昔比

诚心诚意、变幻莫测、人声鼎沸

漫 各 不
不 盡 耻
經 所 下
心 能 問

不耻下问、各尽所能、漫不经心

唇亡齿寒、名正言顺、郑重其事

见异思迁、当之无愧、名列前茅

唯利是圖、承前啟後、不可思議

坚定不移、津津有味、迫不得已

張	難	不
燈	以	能
結	置	自
彩	信	已

张灯结彩、难以置信、不能自已

推陈出新、鸡犬相闻、赴汤蹈火

歎	言	無
爲	簡	緣
觀	意	無
止	賅	故

无缘无故、言简意赅、叹为观止

變 記 歷
本 憶 歷
加 猶 在
厲 新 目

历历在目、记忆犹新、变本加厉

风调雨顺、滥竽充数、班门弄斧

四面楚歌、满载而归、称心如意

根深蒂固、举世闻名、相得益彰

声色俱厉、势不两立、舍生取义

滴水穿石、漠不关心、跋山涉水

家喻户晓、落英缤纷、轩然大波

自给自足、前赴后继、情真意切

载歌载舞、心平气和、洗耳恭听

千	其	春
姿	樂	華
百	無	秋
態	窮	實

春华秋实、其乐无穷、千姿百态

巧妙絕倫、暢所欲言、剛正不阿

守株待兔、完璧归赵、别具匠心

颜真卿楷书集字：成语描摹

各	首	左
得	当	顾
其	其	右
所	冲	盼

左顾右盼、首当其冲、各得其所

刻舟求剑、安然无恙、眼花缭乱

买椟还珠、厚此薄彼、百看不厌

流理不
连直约
忘气而
返壮同

骇車茅
人水塞
聽馬頓
聞龍開

茅塞顿开、车水马龙、骇人听闻

星罗棋布、甜言蜜语、悬梁刺股

可 身 闲
歌 臨 情
可 其 逸
泣 境 致

闲情逸致、身临其境、可歌可泣

氣栩絡
象栩繹
萬如不
千生絕

络绎不绝、栩栩如生、气象万千

各持己见、脍炙人口、拔苗助长

井	三	精
然	顧	打
有	茅	細
序	廬	算

精打细算、三顾茅庐、井然有序

中流砥柱、亡羊补牢、得不偿失

兩全其美、詩情畫意、高屋建瓴

触景生情、惊慌失措、全神贯注

不	自	喜
屈	强	出
不	不	望
挠	息	外

喜出望外、自强不息、不屈不挠

美	義	扣
不	不	人
勝	容	心
收	辭	弦

扣人心弦、义不容辞、美不胜收

赏心悦目、心旷神怡、鸦雀无声

一鼓作气、居高临下、素不相识

胸	破	抑
有	釜	扬
成	沉	顿
竹	舟	挫

抑扬顿挫、破釜沉舟、胸有成竹

任劳任怨、闻鸡起舞、与日俱增

门庭若市、力挽狂澜、异想天开

杏 恰 豁
無 如 然
音 其 開
信 分 朗

豁然开朗、恰如其分、杳无音信

莫	名	談
名	副	笑
其	其	風
妙	實	生

谈笑风生、名副其实、莫名其妙

夜 欣 無
以 喜 動
繼 若 于
日 狂 衷

无动于衷、欣喜若狂、夜以继日

一筹莫展、失魂落魄、世外桃源

首屈一指、舉一反三、誇誇其談

心不流
悦折離
誠不失
服扣所

流离失所、不折不扣、心悦诚服

见贤思齐
怀瑾握瑜
自力更生

自力更生、怀瑾握瑜、见贤思齐

輕	牽	相
而	強	輔
易	附	相
舉	會	成

相辅相成、牵强附会、轻而易举